DEBUT D'UNE SERIE DE DOCUMENTS
EN COULEUR

1843 Décembre 26

CATALOGUE
DE TABLEAUX,
ESQUISSES, DESSINS,
AQUARELLES ET LITHOGRAPHIES
PAR FERDINAND PERROT,

Livres à figures, albums, meubles en bois sculpté du XVIe siècle, vitraux anciens, armes orientales richement garnies en argent, curiosités diverses du moyen-âge, objets chinois et japonais, tels que vases en jade du plus beau travail, boîtes en vieux laque de la plus belle qualité, coupes en cornes de rhinocéros d'une finesse remarquable, une tapisserie des Gobelins du temps de Louis XV, quelques objets de table en plaqué anglais,

DONT LA VENTE PUBLIQUE AURA LIEU,

PAR SUITE DU DÉCÈS DE M. FERDINAND PERROT,
Peintre de Marine,

Les mardi 26, mercredi 27 et jeudi 28 décembre 1843,
à midi,

RUE DES JEUNEURS, N. 16,
SALLE N. 2.

EXPOSITION PUBLIQUE
Le 25, jour de Noël, de midi à quatre heures.

LE CATALOGUE SE DISTRIBUE
Chez MM. BENOU, Commissaire-Priseur, rue Taranne, n. 11;
ROUSSEL, Expert, rue des Saints-Pères, 38.

1843.

Imp. et lith. de Maulde et Renou, rue Bailleul, 9-11.

M⁻ Eug. Piot
Rue Lafitte 2.

CATALOGUE
DE TABLEAUX,
ESQUISSES, DESSINS,
AQUARELLES ET LITHOGRAPHIES
PAR FERDINAND PERROT,

Livres à figures, albums, meubles en bois sculpté du XVI^e siècle, vitraux anciens, armes orientales richement garnies en argent, curiosités diverses du moyen-âge, objets chinois et japonais, tels que vases en jade du plus beau travail, boîtes en vieux laque de la plus belle qualité, coupes en cornes de rhinocéros d'une finesse remarquable, une tapisserie des Gobelins du temps de Louis XV, quelques objets de table en plaqué anglais.

DONT LA VENTE PUBLIQUE AURA LIEU,

PAR SUITE DU DÉCÈS DE M. FERDINAND PERROT,

Peintre de Marine,

Les mardi 26, mercredi 27 et jeudi 28 décembre 1843,
à midi,

RUE DES JEUNEURS, N. 16,
SALLE N. 2.

EXPOSITION PUBLIQUE
Le 25, jour de Noël, de midi à quatre heures.

LE CATALOGUE SE DISTRIBUE
Chez MM. BENOU, Commissaire-Priseur, rue Taranne, n. 11;
ROUSSEL, Expert, rue des Saints-Pères, 38.

1843.

CONDITION DE LA VENTE.

Les acquéreurs paieront, en sus du prix de leurs adjudications, cinq centimes par franc, applicables aux frais de vente.

M. Ferdinand Perrot, peintre de marine, dut à son talent et sa réputation justement méritée, d'être appelé en Russie pour y exécuter des travaux considérables; mais en septembre 1841, il fut enlevé par une mort prématurée. Il a laissé peu de tableaux, qui doivent être d'autant plus appréciés aujourd'hui qu'ils sont très rares; nous espérons donc que le petit nombre de ses œuvres que nous avons à offrir au public sera recherché; parmi ces tableaux, on remarquera le Naufrage du navire américain l'*Hercule* et la Vue de Gênes; ces tableaux tout-à-fait terminés peuvent être considérés comme les plus capitaux que son pinceau ait produits.

Cette vente n'a pu avoir lieu à l'époque du décès à cause des formalités très longues exigées en Russie par les lois du pays; il a fallu attendre le délai voulu pour pouvoir réunir aux objets se trouvant à Paris, ceux dont M. Perrot avait fait l'acquisition en Russie.

DÉSIGNATION DES OBJETS.

PREMIÈRE VACATION. — *Mardi 26 décembre.*

TABLEAUX, DESSINS, ESQUISSES, LITHOGRAPHIES,
PAR FERD. PERROT.

1 — Le naufrage du navire américain l'*Hercule*; grande et belle production du maître, cadre doré.
2 — Vue de Gênes, soleil couchant; grand tableau d'un très bel effet. Ces deux tableaux, les plus capitaux qu'ait produits M. Ferd. Perrot, méritent de fixer l'attention des amateurs.
3 — Vingt-quatre études, vues d'Italie et autres, seront vendues par lots.
4 — Quatre albums contenant des vues diverses.
5 — Quarante aquarelles et lithographies coloriées.
6 — Vingt-sept études peintes à l'huile.
7 — Quatre-vingts croquis, paysages et marines, pris en Normandie.
8 — Cent quarante croquis et vues diverses.
9 — Cent soixante et un croquis, pris en partie dans le département du Finistère.
10 — Cent huit croquis pris dans un voyage, depuis Orléans jusqu'à la mer.

11 — Cent treize vues prises sur les bords de la Loire.
12 — Cent cinquante croquis divers.
13 — Quatre-vingts dito.
14 — Soixante lithographies, marines.
15 — Soixante-quinze lithographies, vues d'Italie.

PAR DIVERS MAITRES.

16 — Petit tableau peint sur cuivre : madone.
17 — Trois tableaux, école d'Italie, sans cadre.
18 — Un volume, marine d'Ozanne, et un volume de croquis.
19 — Un album riche, dans un étui.
20 — Neuf cahiers d'études diverses, par Thomas Sidney Cooper.
21 — Quinze lithographies.
22 — Six dito, par J. D. Harding.
23 — Soixante lithographies et gravures de divers maîtres.
24 — Cinquante, dito.

GRAVURES, ETC.

5 — Cinq livraisons de la Galerie nationale, publiée à Londres.
26 — Douze planches formant un recueil de compositions dessinées par Girodet et gravées par Chatillon.
27 — Deux volumes riches contenant des paysages historiques et illustrations de l'Ecosse et des romans de Walter Scott.

28 — Un volume, dito, l'Irlande illustrée avec texte et gravures.
29 — Un volume, dito, Fisher's drawing room scrap book.
30 — Deux volumes, Turner's annual tour the Seine, 1834 et 1835.
31 — Un volume, the Christian Keepseke, 1837.
32 — Un volume, Heath's book of beauty for, 1837.
33 — Un volume, Juvenile scrap book 1838.
34 — Un paquet de livraisons de la Revue du dix-neuvième siècle.
35 — Deux cent trente gravures de la collection du journal l'Artiste.
36 — Deux cent vingt-sept, dito. de Beaugean, Ozanne, etc.
37 — Un cahier de croquis relié, 150 feuilles, l'album du marin.
38 — Quatre-vingts gravures diverses.
39 — Quarante dito de tableaux de maîtres.
40 — Trois gravures encadrées.
41 — Les sept premières livraisons de la Galerie chronologique et pittoresque de l'Histoire ancienne.
42 — Un exemplaire de l'album lyonnais publié en 1839, renfermant les vues pittoresques de Lyon et de ses environs.

OBJETS DIVERS.

43 — Dix-huit feuilles de carton pour peindre à l'aquarelle.

44 — Un chevalet.
45 — Deux boîtes à couleurs à l'aquarelle.
46 — Une dito à l'huile.
47 — Deux plaques à délayer les couleurs, l'une en ivoire et l'autre en porcelaine.
48 — Cent vingt brosses et pinceaux.
49 — Boîte d'estompes et crayons.
50 — Une planche en cuivre pour graver.
51 — Deux palettes en bois, dont une très belle.
52 — Divers châssis et toiles.
53 — Trente cahiers de papier Tellière à dessin.
54 — Vingt-deux feuilles dito, grand format.
55 — Objets divers ne méritant pas descriptions.

DEUXIÈME VACATION. — *Mercredi 27.*

OBJETS DE CURIOSITÉS CHINOISES, ARMES ORIENTALES, ETC.

56 — Garniture de trois vases en jade gris, couverts d'ornements gravés en relief, d'une rare perfection de travail et des plus anciens; ils sont placés sur des socles en bois de fer sculpté, d'un travail fin et délicat : le tout est contenu dans la boîte de voyage garnie en soie.
57 — Bouquet de fleurs chinois, exécuté en matières précieuses, dures; travail remarquable et d'une grande délicatesse, placé dans un vase en bois sculpté : le tout contenu dans sa boîte de voyage.
58 — Sceptre chinois en bois de fer, orné de plaques

ou jades gris, gravées en relief, avec sa boîte de voyage.
59 — Deux petites coupes à couvercle, en jade, unies.
60 — Deux dito, avec inscriptions gravées.
61 — Jolies petites figurines chinoises en jade gris, d'un travail très fin.
62 — Petit vase chinois à couvercle, en jade vert.
63 — Encrier chinois, en argent émaillé.
64 — Agrafe de ceinture arabe, en filigrane d'argent.
65 — Boîte en écaille ornée d'un bas-relief en ivoire, représentant une bataille.
66 — Boîte en ivoire sculptée, avec armoiries.
67 — Pot à bière en argent, doré et niellé, de Toula.
68 — Deux verres à champagne, dito.
69 — Un gobelet, dito.
70 — Une tabatière, dito.
71 — Sabre turc, garni en argent repoussé.
72 — Beau yatagan, garni en argent repoussé.
73 — Yatagan moins grand, garni en argent.
74 — Autre yatagan avec poignée en ivoire, garni en argent.
75 — Un yatagan, garni en argent et enrichi de coraux.
76 — Cuiller, fourchette et couteau en argent niellé, dans un étui en maroquin rouge.
77 — Nécessaire chinois, avec étui en argent, enrichi de pierreries.
78 — Un stylet.

79 — Bol en porcelaine de Chine, fond bleu, à dessins d'or.
80 — Dix plats de formes variées, en porcelaine du Japon.
81 — Trois dito plus petits.
82 — Le buste de Franklin en ivoire, pour manche de cachet.
83 — Très belle pipe turque en or, couverte d'arabesques gravées; le tuyau est composé de tubes en or et en jade alternés.
84 — Joli petit meuble étagère en vieux laque du Japon, fond noir à dessins d'or; il est surmonté d'une galerie à jours, et se ferme à deux vantaux.
85 — Jolie petite cantine en laque, fond rouge à dessins d'or, contenant cinq petits tiroirs; objet rare et d'une très belle qualité.
86 — Deux boîtes, forme de fruit, avec plateau à l'intérieur.
87 — Deux dito, forme de barrique, surmontées d'un coq.
88 — Boîte à cinq étages, laque à or de couleur.
89 — Quatre petites boîtes en forme d'écran à main.
90 — Deux boîtes, forme d'éventail, avec plateau intérieur.
91 — Boîte à quatre étages, avec enveloppe à jours, beau laque fond or.
92 — Deux petites boîtes, forme de pomme, laque très fin.
93 — Belle boîte octogone, fond noir, avec plateau et six petites boîtes à l'intérieur.

94 — Belle boîte, forme de deux éventails croisés, laque fond or, de la plus belle qualité et d'une conservation parfaite.

95 — Boîte de forme bizarre, très beau laque du Japon, fond noir à dessins d'or, avec plateau intérieur.

96 — Très belle boîte ronde renfermant sept plus petites, laque fond pointillé d'or, à dessins d'or et d'argent faisant relief; très belle qualité.

97 — Boîte formée de deux carrés enlacés; laque fond d'or à dessins d'or faisant relief, très belle qualité.

98 — Jolie petite boîte à couvercle, disposée pour être suspendue, beau laque fond couleur bronze à dessin d'or (très rare).

99 — Boîte à deux étages sur pied, avec plateau, quatre petites boîtes intérieures, et couvercle enveloppant le tout.

100 — Coupe égyptienne en albâtre, décorée d'arabesques dessinées en or, la monture en filigrane d'argent; objet curieux et des plus gracieux.

101 — Coupe chinoise en corne de rhinocéros sculptée, d'un travail très fin.

102 — Une coupe indienne en corne de rhinocéros sculptée, offrant au pourtour un bas-relief représentant toutes les divinités du pays; une figure emblématique à deux corps lui sert d'anse; cet objet est des plus curieux.

103 — Beau groupe en porcelaine de Saxe, la lanterne magique.
104 — Deux groupes : l'Amour médecin et l'Amour séducteur.
105 — Vase en porcelaine de Saxe, orné de médaillons et de guirlandes.
106 — Jeune femme, ornée de fleurs, assise près d'une table; porcelaine de Saxe.
107 — Un hamac en écorce d'arbre, très-frais.
108 — Une tapisserie des Gobelins du temps de Louis XV, représentant un écusson armorié aux armes de France et de Navarre.
109 — Joli petit groupe en porcelaine de Saxe: l'Amour rémouleur.
110 — Joli petit groupe : jeu d'enfant.
111 — Dito, les œufs cassés.
112 — Boîte à mouche en argent avec plaque d'émail sur le couvercle.
113 — Etui de nécessaire du temps de Louis XV, en argent repoussé.
114 — Un porte-liqueur anglais, garni de trois bouteilles en verre de couleur, en plaqué, avec relief en argent; belle qualité.
115 — Porte-huilier anglais en plaqué, garni de tous ses accessoires, en cristal : les moutardiers ont les couvercles en argent.
116 — Encrier en plaqué anglais.
117 — Quatre grands flambeaux en plaqué anglais, avec ornements rocaille.
118 — Un petit bougeoir plaqué anglais.
119 — Une théière plaqué anglais.

120 — Tabatière en argent avec ornement rocaille.
121 — Casse-noisette en fer plaqué d'argent.
122 — Table ronde forme tambour en vieux laque.
123 — Boîte à cigares en argent repoussé; le couvercle est orné d'un bas-relief représentant un sujet biblique.
124 — Cuiller en argent, le manche est orné d'une figure représentant l'Espérance.
125 — Livre de prières allemand, avec couverture et fermoir en argent repoussé, orné de bas-reliefs et d'ornements découpés à jours.
126 — Plusieurs vases grecs en terre peinte.
127 — Deux vases en porcelaine de Chine à dessins bleus.
128 — Deux vases de forme carrée, à personnages et mufles de lions servant d'anses.
129 — Petite bouteille en porcelaine céladon.
130 — Deux vases en spath-fluor, montés en cuivre.
131 — Le buste de Voltaire en marbre.
132 — Plusieurs figurines en ivoire.
133 — Christ en ivoire, la Madeleine aux pieds.
134 — Montre ancienne en cuivre doré.
135 — Deux tasses avec leurs soucoupes en porcelaine de Sèvres.
136 — Deux chevaux de Marly en bronze couleur florentine.
137 — Glace de Venise, avec cadre couvert d'ornements en cuivre repoussé.
138 — Une console en bois doré.

139 — Petite chapelle en bois doré avec sujets en ivoire.
140 — Poignard dont la poignée est en ivoire.
141 — Portrait ancien avec cadre en bois sculpté.
142 — Bouteille en verre de Venise.

TOISIÈME VACATION. — *Du jeudi 28.*

MEUBLES EN BOIS SCULPTÉS, VITRAUX ET CURIOSITÉS DU MOYEN-AGE.

143 — Grand dais de banquette, gothique, orné de frises découpées à jours d'une grande délicatesse.
144 — Crédence gothique à cinq pans, surmontée d'un dossier à étagère; ce meuble de forme élégante est enrichi de colonnettes et de figurines.
145 — Casque saxon en fer gravé et doré.
146 — Meuble gothique allemand avec sa serrure en fer étamé; il est remarquable par la finesse de la sculpture : les panneaux représentent des écussons et des armoiries.
147 — Grande chaise gothique à haut dossier, surmontée d'une galerie à jours et de clochetons.
148 — Bahut gothique aux armes de France, avec sa serrure en fer ciselé.
149 — Petite armoire gothique, à suspension, avec les serrures de l'époque.
150 — Autre armoire plus petite, du même genre.

151 — Escabeau gothique, garni d'étoffe de soie.
152 — Autre escabeau plus petit du quinzième siècle.
153 — Un tabouret gothique.
154 — Trois panneaux de grille gothique en fer, ornés de clochetons très ouvragés; travail de serrurerie remarquable du quinzième siècle.
155 — Grand miroir de Venise, avec cadre noir couvert d'appliques d'ornements en cuivre repoussé.
156 — Tenture d'appartement en cuir doré.
157 — Autre tenture en cuir doré.
158 — Coffret du seizième siècle, en cuir gaufré et doré, couvert d'arabesques très délicates et de personnages; il est muni de sa serrure du temps.
159 — Autre coffret de la même époque en cuir gaufré, orné de feuillages et de légendes gothiques.
160 — Coffret gothique en fer, à couvercle cintré, avec serrure et contrefond à ornements à jours sur fond doré.
161 — Petit coffret en cuir gaufré.
162 — Grande cassette à couvercle cintré, en marqueterie de Boule, sur écaille rouge.
163 — Grande boite en vieux laque du Japon.
164 — Petite fontaine en porcelaine du Japon.
165 — Un bol en porcelaine de Chine.
166 — Grand plat rond en porcelaine du Japon, d'une belle qualité.

167 — Vase en grès de Flandre, du seizième siècle, en partie émaillé en bleu, avec écusson aux armes d'Espagne et inscription.

168 — Deux flambeaux gothiques du seizième siècle, formés par des figures d'anges en bois doré, placés sur des potences en fer ciselé gothiques.

169 — Marteau de porte gothique en fer, avec dessins à jours.

170 — Petit réchaud gothique en fer ciselé, orné de têtes et de pattes de chimères.

171 — Ciseaux et mouchettes en fer très anciens.

172 — Plusieurs petits écussons brodés en soie, aux armes de France et de Navarre avec couronne de comte.

173 — Saint Georges terrassant le démon, statue en bois du quinzième siècle; dont la face manque; mais remarquable par la cuirasse dont est armé le saint.

174 — Descente de croix, groupe de sept figures pleines d'expression. Ouvrage du seizième siècle.

175 — Le couronnement de la Vierge, groupe de trois figures : les ornements forment cul-de-lampe, et sont d'un très beau style, travail du seizième siècle.

176 — Quatre groupes de figures, représentant des sujets saints provenant de rétables flamands; ils sont curieux par les détails des costumes, dont les couleurs et les dorures sont conservées.

177 — Autre groupe de deux femmes, de la même époque.
178 — Joli rétable du seizième siècle, représentant l'Adoration des Bergers; les personnages en costumes variés. La crèche et tous les accessoires sont d'une grande variété, le tout est surmonté d'un couronnement gothique d'une grande délicatesse.

Cette objet, qui n'a jamais été restauré, a conservé ses couleurs et dorures anciennes.
179 — Un médaillon en cuivre, avec bas-relief, figures et paysages d'une finesse de détail extraordinaire.
180 — Médaillon : tête d'empereur romain en jaune antique.
181 — Petit ostensoir gothique en cuivre doré.
182 — Bassin en cuivre avec légende en caractère gothique.
183 — Quatre vitraux dans leurs châssis, représentant des figures de chevaliers armés de toutes pièces; ils offrent les modèles parfaits des armures du quinzième siècle dans tous leurs détails.
184 — Quatre autres châssis de croisés, composés de petits vitraux suisses, offrant différents sujets, des armoiries et des inscriptions, parmi lesquels on distingue celui des ducs de Meklembourg avec cette inscription : *Von Gottes Gnade Adolf Freiderich und Johan Albrecht Gebrüder Herzoge zu*

Mechelburg, Fursten zu Verden, Grafen zu Schwerin, etc., etc., et celui des comtes de Bar qui est d'une grande finesse.

185 — Vitrail du treizième siècle provenant de la Sainte-Chapelle : Descente de croix.

186 — Deux vitraux du quinzième siècle représentant des personnages dans le costume civil.

187 — Vitraux du seizième siècle représentant des figures d'anges.

188 — Hampe de pennon de cavalerie du temps de Louis XIII, dont le fer présente les armes de France et de Navarre, découpées à à jours. On voit encore les anneaux destinés à attacher le pennon. La hampe est en bambou.

189 — Olifan en ivoire sculpté, orné d'animaux chimériques dans le style bysantin, travail du douzième siècle.

190 — Une monture de Claymore en fer.

191 — Grand tapis de table brodé, couleur sur couleur, représentant des chasses; ouvrage du seizième siècle.

192 — Deux petits tableaux à la cire : Sainte Famille, école de Giotto, et la Vierge.

193 — Vierge bysantine sur fond d'or.

194 — Un fumeur; école hollandaise.

195 — Un portrait de femme sur bois, costume bizarre du seizième siècle.

196 — Aiguière en émail grisaille teinté, de Limoges, représentant un combat de cavalerie.

197 — Beau bas-relief en cuivre doré, représentant la sainte Famille ; travail italien d'un très beau style.

198 — Grand plateau ovale, en cuivre argenté, repoussé, représentant des fleurs.

199 — Une navette à encens, en argent repoussé.

200 — Bas-relief du seizième siècle, en albâtre de Lagny, représentant un trait de dévouement romain.

201 — Tête de mort en ivoire, d'une grande finesse d'exécution.

202 — Masque d'enfant, beau bronze florentin.

203 — Bas-relief en ivoire du quatorzième siècle, d'un travail très remarquable, représentant Dieu le père ; aux angles sont les attributs des Évangélistes.

204 — Joli petit tableau peint sur bois, représentant trois portraits, attribué à Porbus.

205 — Assiette en étain avec sujets bibliques en relief.

206 — Grand bas-relief en bois, représentant des épisodes de la vie de saint Jean.

207 — Portrait de femme sur pierre calcaire, travail allemand très fin du seizième siècle.

208 — Jolie loupe avec monture en écaille piquée d'argent.

209 — Petit plat ovale, le baptême de saint Jean, faïence de Palicy.

210 — Deux figures d'anges ailées en cuivre doré ; travail italien.

211 — Petite boîte à thé en porcelaine de Sèvres.

212 — Un fronton de cadre italien en cuivre doré.
213 — Poire à poudre du seizième siècle, en cuir avec arabesques en relief, garnie en fer.
214 — Belle plaque de serrure italienne en cuivre doré, ornée de figures.
215 — Très beau socle en bronze riche d'ornements, dans le style du seizième siècle.
216 — L'enlèvement de Déjanère, beau bronze italien du seizième siècle.
217 — Jolie boîte en forme de livre, en bois, ornée de dessins à jours.
218 — Bouclier en cuir repoussé, du seizième siècle.
219 — Bras à une lumière, formé par une tête d'ange, bronze italien du seizième siècle.
220 — Buste de satyre, bronze italien, d'une légèreté de fonte remarquable.
221 — Pied d'ostensoir, bronze italien, orné de figures.
222 — Cariatides figure de satyre; bronze italien du seizième siècle.
223 — Deux pommeaux de chaise italienne, du seizième siècle, en bronze.
224 — Deux cariatides à figures d'enfants, bronze italien du seizième siècle.
225 — Six bustes d'empereurs romains, camées d'applique avec cadres en cuivre doré.

ORIGINAL EN COULEUR
NF Z 43-120-8

www.ingramcontent.com/pod-product-compliance
Lightning Source LLC
Chambersburg PA
CBHW030127230526
45469CB00005B/1842